V 2654.
Ed.14.
Ⓒ

REFLEXIONS
SUR
QUELQUES CIRCONSTANCES
PRESENTES.

CONTENANT

Deux Lettres sur l'Expofition des Tableaux au Louvre cette année 1748. A M. le Comte de R***.

ET

Une autre Lettre à Monfieur de Voltaire au fujet de fa Tragédie de Semiramis.

Supremum est judicium, oculorum. Cic.

REFLEXIONS

*Sur l'Exposition des Tableaux cette année 1748, à Monsieur le Comte de R ***.*

LE Sallon a offert cette année cent dix-sept Tableaux ; il est moins rempli qu'en 1747, mais en récompense beaucoup plus égal. Comme toute description doit être extrêmement bornée, pour ne point ennuyer, je ne vous entretiendrai que des morceaux de choix & qui m'ont frappé avec tout le Public ; de cette façon, vous le voyez, je ne décide rien & c'est le mieux. Je me servirai de la critique, parce qu'elle honore les talens ausquels elle s'attache, & par la même raison j'en ferai grace à d'autres ouvrages, qui ne la méritent pas. Je trouverai facilement la mienne dans l'amour propre de leurs Auteurs ; ils croiront mon silence un effet de ma distraction, tout au plus, & je serai en

plein repos avec eux. On ne peut trop faire d'attention à ce sage précepte.

> Avec les gens de la Cour de Minerve *
> Défirez-vous d'entretenir la paix ?
> Louez les bons, pourtant avec réferve
> Mais gardez-vous d'offenfer les mauvais.

* Je vais fuivre l'ordre de l'Expofition, tout bifarre qu'il foit, parce que cela fixera mieux ma mémoire. M. Aved qui fe préfente d'abord, a expofé différens *Portraits*, tous également bien touchés, & qui foutiennent parfaitement le grand nom qu'il s'eft acquis dans ce genre. Il n'eft point pour ces attitudes fieres & de recherche, qui le plus fouvent fortent de la nature, ou du moins empêchent de la reconnoître : une élégante & noble fimplicité eft plus de fon goût, très-louable en cela. Je n'ai trouvé d'imperfection que dans fon coloris, il m'a femblé trop cru ; je n'y ai point reconnu des chairs telles qu'en offre la nature. Les portraits de M. le Sueur acheveront d'éclaircir ma réflexion ; c'eft à eux à qui je la dois ; la chair y eft mieux exprimée & ils ont un bien plus grand air de vérité.

* Rouffeau Epigrames.

Ces Tableaux sont très-dignement accompagnés. On se plaît à en voir un de M. Boizot, représentant l'Amour enchaîné de fleurs par les Muses, qui le livrent entre les mains de la beauté. Cet élégant morceau, sagement dessiné, est peint du même.

M. Vernet a envoyé de Rome quatre Tableaux, entr'autres deux marines. Dans la premiere est représenté un clair de Lune & dans l'autre un embrasement. Ce seroit peu de vous dire qu'ils sont admirables, ils sont divins ; C'est le *non plus ultra* de l'art, c'est tout ce que nous peut faire produire de plus beau ce génie, qui est si nécessaire, & qui malheureusement est si rare. Le Tableau qui peint l'incendie, sur-tout, est un Chef-d'œuvre des plus parfaits, je vais essayer de vous en donner une idée en gros. Soyez persuadé d'avance que ma description est infiniment au-dessous des beautés qu'elle représente, & regardez la comme une très-foible copie du plus excellent Original.

A travers l'épaisseur d'une vaste fumée,
l'œil y voit les débris d'une Ville enflâmée;
On croit ouïr la plainte & les gémissemens
De mille infortunés, dans ces lieux expirans :

Le Ciel brûlé des feux, dont s'y couvre la terre,
En retrace l'horreur dans les flots qu'il éclaire;
Par-tout enfin partout, sur ce funeste bord,
est peinte en traits de feu l'image de la mort.
Là de leur désespoir les meres accablées,
Et prêtes à quitter leurs ames défolées,
Paroissent négliger dans ce désordre affreux
L'inutile secours de leurs jours malheureux,
Dans sa suite, plus loin, & triste & nécessaire,
Partageant sa douleur, le fils y suit son pere,
Dans le séjour des morts tout semble l'apel-
 ler,
Mais il lui reste encore un pere à consoler.

M. Dumon le Romain a donné six Tableaux; je ne vous parlerai que d'un, qui est la Décolation de S. Jean. Il est de toute beauté & a valu à son Auteur les grands Eloges qu'il mérite.

En comblant M. Chardin de ceux que tout le monde lui doit, ne lui feront nous point des reproches, pour ne nous donner, comme il fait, qu'un Tableau de sa façon? Le sujet qu'il y a traité est un Eléve dessinant d'après (1) *la Bosse*, un second éleve est derriere lui appliqué à le regarder travailler.

Se présente un portrait qu'on peut dire vivant; c'est un Jesuite ayant une

table devant lui, la tête appuyée sur la main droite & les yeux fixés sur un manuscrit. Il représenta le R. P. Nonotte, peint par on frere, (2) & si ressemblant qu'on y est trompé. L'Original a jadis été mon Préfet, * ainsi j'en puis parler avec connoissance. Je vous direz donc, que.

 Parmi mainte œuvre aussi fameuse,
 Ce portrait sur-tout me frapa,
 Certaine idée un peu fâcheuse,
 A mon esprit il rappella ;
 Et mon ame, couarde & peureuse,
 De ressouvenir frissona !
 Non sans raison : ce portrait la,
 Dans le tems qu'il me régenta,
 Avoit certain tic ridicule,
 Qu'assez souvent par ci par là,
 A mes dépens il exerça.
 De fait n'appercevez-vous pas,
 Dedans le contour de son bras,
 Un certain goût pour la férule ?

J'ai encore vu avec plaisir un morceau d'Architecture, peint par M. de la Joüe. Ce Tableau méritoit bien un jour plus favorable que celui de l'endroit où on l'avoit placé, & assurement n'y eût rien perdu. J'oubliois de faire mention ici du portrait de feue Mada-

me la DAUPHINE, ouvrage de M. Toqué. Tout le gré que je sçais à ce Tableau est de me rappeller le portrait de la REINE, exposé à la même place l'année derniere & l'ornement du Sallon le plus brillant, ainsi que le chef-d'œuvre du fameux (3) Vanloo.

Quant aux portraits de M. l'Abbé de Lowendal & de M. Sellon, du même Auteur, ces deux morceaux sont extrêmement louables par eux-mêmes & je me fais un plaisir de leur rendre justice, ainsi que je l'ai rendue au précédent.

Pour suivre toujours l'ordre de l'exposition, je dois vous parler des gravures qui s'y trouvent en cet endroit ; je vous ferai grace de la moitié en récompence. Vous pouvez bien croire que ce ne sera pas de celles de MM. Lépicier, Daullé ni le Bas.

Dans une des croisées, vis-à-vis quatre morceaux de l'Artiste spirituel que j'ai nommé le dernier, sous une glace & dans l'or d'une bordure, se voyent différentes *Pierres gravées* par M. Gay. On peut dire qu'il est le seul en FRANCE qui travaille comme il fait ; les plus grands Amateurs de l'antique, ceux qui s'y connoissent le mieux

pourroient être trompé à ſes ouvrages & ce ſeroit à leur avantage, j'oſe le dire. Dans cette croiſée devroient paroître quelqu'uns des excellens morceaux de M. Duvivier; mais il n'a rien donné cette année il ſe contentera donc celle-ci des éloges de l'année précédente; auſſi bien que MM. Cochin Coypel, Vanloo, Parrocel...

De ce même côté, parmi différens modéles en *Terre cuitte*, de très-bon gout, on remarque quatre Buſtes de la main du Docte le Moine, repréſentant Mademoiſelle de Blenac, M. de Voltaire, M. la Tour & M. de Fontenelle. Par celui de M. la Tour, M. le Moine a voulu acquitter la dette de ſon portrait au paſtel, expoſé par celui-ci au Sallon précédent & reçu avec applaudiſſement de tout le Public. Que M. le Moine l'a bien acquittée & qu'il eſt peu dans le monde d'auſſi bon payeurs! Je dois avant de quitter l'article où nous en ſommes vous parler encore d'un ouvrage en ce genre. Le ſujet qu'il traite n'y contribuera pas peu. Ce morceau repréſente la FRANCE embraſſant le Buſte de LOUIS XV. auquel elle s'empreſſe de marquer ſon entier dévouement. A en bien juger, ce ſentiment eſt preſ-

que le seul qu'elle exprime : ainsi vous voyez combien il y a encore à faire, pour marquer la vivacité, le zéle & l'amour universel, qu'ont pour la la personne du ROI, tous les François qu'elle représente. Quant au Buste il est mieux de beaucoup, & je n'y vois pas grand chose à désirer ; (4) peut-être aussi parce que c'est un Buste.

Dans le fond du Sallon, ce qui appelle d'abord les regards, est une grande *Machine*, représentant le Martyre de Saint Féréol. On ne sçauroit dire que ce sujet soit mal déciné, encore moins mal peint.

Finalement il ne lui manque rien,
Hors un seul point, & quoi! le don de plaire*.

Cela vient uniquement de ce que M. Nattoire n'étoit point dans son genre, qui est le tendre & le gracieux, & non pas des boucheries de Saints. autant en est arrivé à M. Retout, (5) qui a voulu sortir de son caractere de dévotion pour faire le galand. Sa toilette de Vénus est tout ce qu'on peut de moins agréable & de plus forcé. Ces deux Mrs. eussent été à leur place en changeant de rôle. Du reste M. Retout n'a pas échoué absolument, & a donné

* Rousseau

trois autres piéces où on le reconnoît pour ce qu'il est. Son exaltation de la Croix est la plus considérable.

Dessous *le Martyr* est un tableau beaucoup moins grand, mais qui peut s'appeller un bon Tableau, * gout, dessein, coloris, sur-tout ce premier y régnent également. Ce morceau fait à M. Hallé un honneur infini, aussi bien que sa Putiphar. Néanmoins si j'ose lui dire mon avis en sincere admirateur, je crains de lui un peu de maniere, s'il n'y prend garde. La composition de son Tableau d'Hercule & d'Omphale n'est point mal, il s'en faut, mais il manque d'effet, cela par la faute de la lumiere qui y est distribuée à faux, si je ne me trompe. J'aurois aimé beaucoup mieux voir ce Héros dans la demi teinte & sacrifié à Omphale, cela auroit été raisonné & bien plus d'un grand maître, que de nous le représenter à ses genoux & avec un air de tête aussi maussade ; il n'y en a point dans le Tableau ci-dessus nommé qui en approche ; les grandes beautés qui se trouvent dans les ouvrages de M. Hallé, doivent faire passer par dessus les légeres imperfections que je lui reproche & je lui

* Il représente une Sainte Famille.

promets d'avance au nom du Public, une place des plus distinguée dans les fastes de la peinture, s'il continue toujours du même ton.

M. Cazes, qui se soutient dans le rang supérieur où ses ouvrages l'ont élevé depuis long-tems, en a donné encore un cette année, où l'on admire la noblesse & la grandeur de sa belle composition. Il seroit encore plus estimable, s'il vouloit bien peindre avec des couleurs

Redoublez votre admiration. Il s'agit ici des Tableaux de M. Oudry, un des plus grands Magiciens que nous ayons en peinture. Tout ce qu'il imite est vray; il donne à ses sujets l'ame & le corps. Joignez à cela un feu de composition propre à lui seul. On ne sçauroit lui faire trop de remercimens, pour multiplier, au point qu'il fait, ses brillans chef-d'œuvre, on en compte treize cette année. Cet homme admirable reçoit tant d'éloge de tous côtés, que je ne peux rien y ajouter. Il en mérite (6) d'autant plus, qu'ils ne servent qu'à l'encourager & ne l'enyvrent point de vaine gloire. C'est le propre des grands hommes en tout genre. M. Oudry, après différens morceaux consi-
dérables

quelquefois j'en sois tenté) c'est généralement parlant le grand, le noble, c'est celui des plus grands Maîtres. Je ne le chicanne uniquement que sur l'expression. Dans son dernier tableau, par exemple, j'avoue que la principale passion, qui remplit Médée, est le contentement, mais aussi quel est-il ? Devoit-on le représenter aussi froid ? Ne falloit-il pas y ajouter un dédain triomphant & la cruelle joye que ressentoit Médée à la vûe du désespoir de son perfide ? d'ailleurs Jason est agité dans cette circonstance de tous les transports les plus violens, de l'amour, de la tendresse paternelle, de l'horreur du plus noir forfait, dont même il est témoin.... Est-ce qu'il ne devoit pas porter quelque empreinte de ces différentes passions ? Loin delà les couleurs de son visage ne sont aucunement altérées, il paroît précisement le même que dans les Tableaux précédens, &c...
Ces réflexions sont importantes & il me semble qu'elles ont échappées quelque fois au grand homme que j'ose censurer, & que je me fais un devoir d'admirer avec tout le Public.

A Paris le 20 Septembre 1748.

C

promets d'avance au nom du Public, une place des plus distinguée dans les fastes de la peinture, s'il continue toujours du meme ton.

M. Cazes, qui se soutient dans le rang supérieur où ses ouvrages l'ont élevé depuis long-tems, en a donné encore un cette année, où l'on admire la noblesse & la grandeur de sa belle composition. Il seroit encore plus estimable, s'il vouloit bien peindre avec des couleurs

Redoublez votre admiration. Il s'agit ici des Tableaux de M. Oudry, un des plus grands Magiciens que nous ayons en peinture. Tout ce qu'il imite est vray; il donne à ses sujets l'ame & le corps. Joignez cela un feu de composition propre à lui seul. On ne sçauroit lui faire trop de remercimens, pour multiplier, au point qu'il fait, ses brillans chef-d'œuvre, on en compte treize cette année. Cet homme admirable reçoit tant d'éloge de tous côtés, que je ne peux rien y ajouter. Il en mérite (6) d'autant plus, qu'ils ne servent qu'à l'encourager & ne l'enyvrent point de vaine gloire. C'est le propre des grands hommes en tout genre. M. Oudry, après différens morceaux consi-
dérables

quelquefois j'en fois tenté) c'est généralement parlant le grand, le noble, c'est celui des plus grands Maîtres. Je ne le chicanne uniquement que sur l'expression. Dans son dernier tableau, par exemple, j'avoue que la principale passion, qui remplit Médée, est le contentement, mais aussi quel est-il ? Devoit-on le représenter aussi froid ? Ne falloit-il pas y ajouter un dédain triomphant & la cruelle joye que ressentoit Médée à la vûe du désespoir de son perfide ? d'ailleurs Jason est agité dans cette circonstance de tous les transports les plus violens, de l'amour, de la tendresse paternelle, de l'horreur du plus noir forfait, dont même il est témoin.... Est-ce qu'il ne devoit pas porter quelque empreinte de ces différentes passions ? Loin delà les couleurs de son visage ne sont aucunement altérées, il paroît précisément le même que dans les Tableaux précédens, &c... Ces réflexions sont importantes & il me semble qu'elles ont échappées quelquefois au grand homme que j'ose censurer, & que je me fais un devoir d'admirer avec tout le Public.

A Paris le 20 Septembre 1748.

REMARQUES

Servant d'éclaircissemens ou de preuves à différens endroits de ces Réflexions.

(1) C'Est-à-dire d'après le Mercure exécuté en marbre par M. Pigalle; il est accompagné d'une Venus, du même Auteur, qui lui sert de regard. Elle est représentée lui donnant un message; c'est un trait de la fable de Psyché. Ces deux morceaux de la plus docte exécution qui se puisse, ont enchanté tous ceux qui ont eu le bonheur de les voir, & pour dire quelque chose de plus, ils sont digne du célebre Monarque * au quel le ROI en fait présent. Quant à M. Chardin, on ne peut trop lui sçavoir de gré de la pensée de son Tableau & il est embarassant de dire au quel de lui ou de M. Pigalle elle fait plus d'honneur.

(2) La réflexion qu'on a faite au sujet des portraits de M. Aved, convient également à celui dont il s'agit & le choix d'une attitude aussi naturelle, n'a

* Le Roi de Prusse.

pas peu contribué à sa grande perfection. Que ceci soit dit pour ceux qui y aspirent, ils doivent la chercher dans la nature, c'est là son unique source.

(3) Quelques personnes pourront se choquer de ce qu'on ne qualifie, comme ont fait les autres, du nom de M. le célebre Artiste dont il est question en cet endroit, je les prie de lire ce passage de la Bruiere. » Quand on excelle » dans son art & qu'on lui donne tou- » te la perfection dont il est capable, » l'on en sort en quelque maniere, & l'on » s'égale à ce qu'il y a de plus noble » & de plus relevé. Vignon est un » Peintre, Colasse, un Musicien, & » l'Auteur de Pyrame un Poëte. Mais » Mignard est Mignard, Lulli est » Lulli, & Corneille est Corneille. « Par conséquent Vanloo est Vanloo, le Moine est le Moine... C'est ce qu'on peut répondre à ces mêmes personnes.

(4) Sans craindre d'être injuste, on peut avancer que la partie de l'expression n'est pas là dominante chez M. Falconnet, mais certains donneurs d'avis ont outré les choses. Ils auroient voulu que le Buste du ROI eût tourné tendrement les yeux sur la France & qu'on y eut reconnu cette bonté, cette

tendreſſe qu'il a pour elle & qui lui méritent ſi juſtement d'en être appellé le pere. Un pareil reproche & plus que gothique ; peut-on exiger cela d'un Buſte ?

(5) On eſpere n'offencer perſonne par les petites vérités qu'on ſe permet en cet endroit & en quelques autres. L'Amour des Arts eſt le ſeul motif qui fait parler, & M. Nattoire, ainſi que M. Reſtout, doivent voir qu'on ne les reprend plus volontiers que d'autres, que parce que les fautes des grands hommes ſont plus pernicieuſes. C'eſt ſans paſſion qu'on invite le premier à ne plus travailler dans le genre qu'il a fait, & M. Reſtout à ne plus peindre de graces.

(6) Le meilleur ouvrage de M. Oudry & dont on n'a point parlé, eſt ſans contredit M. ſon fils. On ne ſçauroit s'imaginer juſqu'à quel point il a profité des leçons & de l'exemple de ſon illuſtre pere. Par les différens Tableaux qu'il a donnés cette année ; on voit qu'il ne le céde qu'à lui ſeul. Il ſeroit injuſte de vouloir dans ſa compoſition le même feu, & on ne doit pas exiger à la fois tant de prodiges.

(7) Il eſt ſûr que M. le Bel rend mieux qu'il n'entend de beaucoup. On

pourroit hazarder de dire que la disposition qu'il donne à ses Paysages n'est point suffisamment variée ; les mêmes Sites semblent y revenir quelquefois. Sa grande liberté de faire & la hardiesse de son pinceau paroîtroient encore de reste, quand il ne releveroit point ses Tableaux de tant de couleurs. On sçait qu'il faut *empâter*, mais jusqu'à un certain point. Pour bien faire, il faudroit qu'il mît dans sa composition le feu que sa touche a de trop.

(8) *Lettre sur la Peinture, la Sculpture & l'Architecture, A M. ****, 1748. C'est le titre du livre que l'Auteur cite dans ces Réflexions, & qu'il auroit voulu connoître plûtôt. L'application si juste est celle-ci

> *Æmilium circa ludum, faber unus & ungues*
> *Describet, & molles imitabitur ære capillos,*
> *Infelix operis summa, quia ponere totum*
> *Nesciet.* Hor. Poet.

Avant de finir, pour montrer qu'on ne désire rien tant que d'encourager les talens, & de leur rendre justice quand l'occasion s'en présente, on ajoute ici des vers en l'honneur de M. la Tour. On souhaiteroit en avoir reçu pour tous Messieurs les Academiciens. On

en feroit ufage avec la même joye. Ceux-ci furent fait à l'occafion du Sallon précédent, & n'en font que plus juftes.

A Monfieur la Tour.

Par les tons raviffans d'un paftel enchanteur,
Fafcinant tous les yeux d'une commune erreur,
Les chefs-d'œuvres divers de ta main noble & fûre,
Sont au-deffus de l'art & trompent la nature.

LETTRE
A Monsieur de VOLTAIRE.

JE me trouve à Paris dans les circonstances les plus favorables ; je vous en ai toute l'obligation, Monsieur. Il n'en falloit pas moins pour me dédomager d'une année entiere passée des plus tristement à quatre vingt lieues de la Capitale. Le lendemain même de mon arrivée, j'ai eu le bonheur de me trouver à la troisiéme représentation de Sémiramis. Je ne peux mieux vous exprimer toute la satisfaction que j'y ai reçue & l'excès de plaisir qu'elle m'a donné, qu'en prenant la liberté de vous envoyer les Vers qui accompagnent cette Lettre. Ils partent du Cœur, & sont des témoignages sinceres de l'effet que votre Tragedie a produit en moi, puisqu'ils sont le fruit des premiers mouvemens que m'a inspirés sa représentation. C'est un hommage que je rends public, plus pour ma gloire que pour la vôtre : car il y en a, Monsieur, à se déclarer des premiers en faveur d'un homme aussi constamment illustre & qui réunit tous vos talens. Permettez que

je me plaigne ici de votre départ trop précipité, qui me prive de l'avantage de vous présenter ces foibles preuves du respect, de l'attachement & de la haute admiration avec lesquels j'ai l'honneur d'être, &c.

VERS.

Sur la Tragedie de Sémiramis,

O Phedre ! est-ce celui qui peignit tes fureurs,
Et qui sçut, malgré nous, nous arracher des pleurs,
Dont la Plume fertile, exacte, interessante,
Par un nouveau miracle aujourd'hi nous enchante ?
Ou plutôt, n'est-ce point ce mortel, dont la voix,
Jusqu'à celle des Dieux s'égaloit autrefois ;
Quand déployant les traits de son Art énergique,
Il peignit des Romains le fiere politique,
Ou que, de leur esprit, surpassant la hauteur,
Il éleva le nôtre aux sentimens du leur ?
 Non, & Semiramis me montre davantage
D'amour, de fermeté, de grandeur, de courage,

J'y reconnois le Sceau de trois fameux
 Efprits :
Il en falloit autant pour entraîner Paris;
Il falloit pour dompter cet Hydre du Par-
 terre,
Raffembler & Corneille, & Racine & Vol-
 taire.

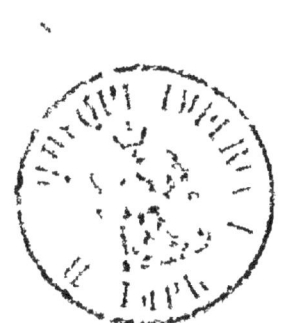

Fautes principales à corriger.

JUdicium, occulorum. page 2. lisez *judicium oculorum.*

Page 3 il est moins rempli qu'en 1748. *lisez* qu'en 1747.

Page 5 M. Venet, *lis.* M. Vernet. Ibid. lig. 16. ce génie qui est si nécessaire, *lisez* qui y est si nécessaire.

Page 7 *ligne* 1. sur la main droite, *lisez* sur sa main droite. Ibid. lig. 4. peint par on frere, *lisez* peint par son frere.

Page 8 *ligne* 23. l'Artisse, *lisez* l'Artiste.

Page 9 *ligne* 1. pourroient être trompé, *lis.* trompés. Ibid. lig. 8. MM. Cochin Coypel, Vanloo Parrocel, *ajoutez une virgule après ce premier & ce troisième nom.*

Page 10 *ligne* 17 Hors un seul point, *lisez* Fors un seul point.

Page 12 *ligne* 2. distinguée, *lisez* distinguées. Ibid. ligne 22. ses brillans chef-d'œuvre, *lisez* ses brillans chef-d'œuvres; ligne 24. tant d'éloge, *lisez* tant d'éloges.

Page 14 *ligne* 8. ses Réflexions, *lisez* ces Réflexions.

Page 17 *ligne* 19. Si je n'étois pas pressé, *lisez* Si je n'étois pressé.

Page 18 *ligne* 17. exposé, *lisez* exposés.

Page 20 *ligne* 22. commis à la garde, *lisez* commis à la garde.

Page 21 *ligne* 26. Peinture, *lisez* Avanture.

Page 23 *ligne* 17. qu'elle a eu ; *lisez* qu'elle a eus.
Page 25 *ligne* 25. qu'elles ont échappées, *lisez* qu'elles ont échapé.
Page 27 *ligne* 6. de ce qu'on ne qualifie, *lisez* de ce qu'on ne qualifie point.
Page 28 *ligne* 3. & plus que gothique, *lisez* est plus que gothique.
Page 29 *ligne* 8. de tant de couleurs, *lisez* de tant de couleur.
Page 32 *ligne* 16. le fiere politique, *lisez* la fiere politique.
Page 33 cet Hydre, *lisez* cette Hydre.

Les fautes qui restent sont peu de chose ; mais la ponctuation dans tout ce Livre est si défectueuse, que le Lecteur est prié de ne vouloir pas plus s'y arrêter, que l'Imprimeur s'est arrêté à celle du manuscrit.

dérables pour la grandeur (quand à la richesse & à la vérité de la composition cela s'en va sans dire) a voulu s'essayer dans le petit & a donné de cette façon deux pendans de 7 pouces de large sur 6 de haut. Son feu ne s'est point ralenti dans des bornes aussi étroites & on l'y retrouve tout entier; quoique ces deux morceaux soient aussi finis que de Mienis ou de Girard d'Ow. Le gracieux M. Boucher a fait la même tentative. A côté d'un Tableau (de forme chantournée & d'un diamètre raisonnable) qui représente un jeune Berger apprenant à sa Bergere à jouer de la flute, exécuté avec tout le goût & l'esprit qui lui sont propres, on en voit un autre de cinq pouces sur 6 représentant une adoration à la Crêche. Il a réuni au même dégré de perfection dans ce Tableau la force de coloris & la finesse de dessein. On y a même (ceci soit dit sans conséquence) plus reconnu M. Boucher à l'un qu'à l'autre.

M. le Bel ne pourra-t'il pas se plaindre de se voir à côté de noms aussi illustres, & ne craindra-t'il point d'en être éclipsé ? Qu'il se rassure, le sien l'est aussi. On ne sçauroit mieux entendre le payfage, & sur-tout (6) le rendre

B

avec plus de vérité qu'il fait.

Un homme de lettres, qui se trompe rarement dans les jugemens qu'il vient de porter sur la peinture, a fait une application des plus justes au sujet des ouvrages de M. Tournieres. Je me fais une gloire de penser comme lui en bien des choses, & ses Réflexions en vaudroient mieux si j'avois eu son (8) livre plûtôt. J'accorde sans balancer, avec cet homme judicieux, le titre de Peintre des graces à M. Nattier; mais il ne sçauroit m'empêcher de dire que les bras des deux * dont il nous a donné les portraits cette année, ne me plaisent point pour la couleur, & que celui de la Reine, parfait d'ailleurs, pouvoit être un peu plus ressemblant.

Les connoisseurs ont trouvé beaucoup à admirer dans les Tableaux de M. Pierre. Il y en a sept. Un tableau d'Eglise où il a représenté le martyre de Saint Thomas de Cantorberie, avec toute l'énergie & l'expression possibles. Deux Bachanales, excellens morceaux, pour l'idée de leur composition & leur belle couleur, & deux Bambochades également agréables, ayant encore un mé-

* Madame Louise, Madame Sophie.

rité par dessus ces deux autres, qui est infiniment de naturel ; aussi bien que le cinquiéme, représentant la Lanterne magique. Les deux qui restent sont un Jupiter & une Junon, & une Muse à demi corps peinte au pastel.

Mais en fait de pastels, c'est à M. la Tour à qui on en doit les honneurs : & je ne peux mieux terminer cette Lettre que par la description de ses portraits.

A leur tête on voit ce Brave homme,
Ce digne & vaillant Maréchal,
Qu'on loüe, assez quand on le nomme ;
En deux mots le Grand Lowendal.
 Suit cet Illustre Général,
Ce Guérier, ce Mars de notre âge ;
De l'ennemi tant redouté,
Du François si souvent fêté,
Mais en vers si mal ajusté,
Qu'on ne peut l'être d'avantage.
Le Peintre ici l'a mieux traité ;
Et par un trait d'habileté,
Qui m'a surpris dans son ouvrage,
Il a sçû peindre la bonté,
Des mêmes traits que le courage.

Mon zéle m'aveugle ; car en vérité je n'y songe pas de vouloir finir cette

Lettre en vers. Ce sera tout ce que je pourrai faire en prose, & ma plume commence à se lasser trop visiblement. Dieu veuille que vous n'ayez point fait la remarque avant moi.

M. la Tour a donné encore les Portraits suivans, M. Duclos de l'Accadémie Françoise, MM. Savalette pere & fils, M. le Maréchal de Belle-Isle, parfaitement ressemblant, Monseigneur le DAUPHIN, plus encore; la REINE, & le Prince Edouard. Chacun de ces Portraits mérite en particulier de grands éloges mais celui de la Reine est au dessus de tout ceux qu'on b ut lui donner. On n'a jamais vû saisir plus parfaitement l'exacte ressemblance; & quant au détail, c'est tout ce qu'on peut de mieux traité & de plus brillant.

Je crois qu'on peut parler de M. Peronneau après M. la Tour. Il suit ses traces de fort près, & probablement doit prendre un jour de ses mains le sceptre du pastel, lorsque celui-ci satisfait de la grande multitude de ses triomphes, songera enfin à se reposer à l'ombre de ses lauriers.

Seconde Lettre à Monsieur le Comte de R***. sur le même sujet.

Depuis ma derniere Lettre on vient de faire au Sallon des additions considérables, elles sont dignes d'une seconde, & j'en fais les frais de bon cœur; mais faites en sorte de la lire comme je l'écris, car je suis extrêmement pressé.

M. Collin de Vermont nous a donné une éducation de la Vierge, petit Tableau d'Autel, composé de trois figures. On reconnoît un grand homme aux plus petites choses. C'est ce qu'on éprouve en voyant ce Tableau.

M. La Tour a ajouté à ses autres Portraits celui de M. Dumont le Romain. Si je n'étois pas pressé comme je le suis, je ne vous quitterois pas de cet article à moins d'une page d'éloges. Je me contenterai de vous dire en deux mots, que ce morceau est un des plus parfait de ce brillant Auteur.

M. Dumont y est représenté avec les attributs de sa gloire. Il tient sa Palette & des Brosses d'une main, & semble la

préparer de l'autre. Il est habillé d'une Robbe de Chambre légere, rayée de différentes couleurs & cassée de plis artistement variés. Son air de tête est du meilleur choix du monde. On est étonné de la vie, de la finesse, & en même-tems de la liberté qui paroissent dans ce Portrait, si c'en est un.

M. Nattier, a donné celui de M. le Premier Président, *qui est un morceau de remarque, mais qui le seroit bien plus sans l'autre.

Le Sallon étoit sur le point de se fermer, au grand regret de quantité de *Virtuoses*, quand sept Tableaux de M. de Troy, qu'on attendoit avec impatience, sont arrivés. On les a exposé le lendemain & le Public va les voir en foule, avec d'autant plus d'empressement, qu'il ne reste plus que peu du jours pour cela. Il est à croire néanmoins qu'on prolongera l'ouverture du Sallon jusqu'à la fin du mois en faveur de sa louable curiosité. On ne sauroit raisonnablement lui refuser cette satisfaction.

Ces Tableaux représentent sept traits de l'Histoire fabuleuses de Jason. Vous sçavez la grande réputation que M. de Troy s'est acquise

* Au Pastel.

en ce genre ; il vient d'y mettre le comble, & le Public l'a mis à ses éloges. Dans le premier, Jason est représenté jurant à Médée une fidelité inviolable & lui promettant de ne jamais prendre d'autre Epouse. C'est sur la foi de ces sermens que Medée donne à ce Héros des herbes enchantées, pour endormir les Taureaux qui gardoient la Toison d'or. Il y a beaucoup de noblesse répandue dans ce premier sujet. Le fond en est de verdure, ce qui y convient parfaitement.

Dans le deuxiéme Tableau, le Peintre nous transporte aux champs de Mars, dont l'entrée étoit défendue par deux Taureaux indomptés qui respiroient feux & flâmes. Jason se présente devant eux muni des herbes de Medée & montre dans tout son air une confiance qui paroît indépendante de ce secours. Il a pour témoins de son entreprise presque un peuple entier de Soldats, de Femmes & d'Enfans, Tous témoignent d'une façon différente leur surprise & leur admiration. On remarque surtout deux figures de Soldats sur le devant du Tableau, d'un goût de dessein étonnant.

Le troisiéme, représente les Guer-

riers furieux, sortis de terre, après que Jason y a semé les dents du Dragon fatal. Ils tournoient leurs armes contre lui, mais Jason secouru par Médée, au moyen d'une Pierre qu'elle lui donne & qu'il lance au milieu d'eux, les écarte au loin & les voit aussi tôt s'entretuer mutuellement. Le désordre & l'horreur des Combats sont ici représentés de leur vraie couleur. Les deux Taureaux l'augmentent en vomissant en abondance des feux & une épaisse fumée dont ces combattans sont enveloppés. Ce sujet est historié d'un côté d'un rang de figures assises dans l'ombre, sur le devant, & de l'autre d'un Thrône sur lequel Ætes & Médée sont élevés. Une foule de sujets de tout sexe & de tout âge les environne. Ce Tableau est de la plus belle composition.

Dans le quatriéme, Jason après avoir endormi le Dragon aîlé, commis à sa garde de la Toison d'or, s'en saisit & l'enleve de l'Arbre où elle est suspendue Médée l'encourage. Elle est appuyée sur l'épaule d'une jeune Fille dont l'expression est ravissante. Toutes les Figures introduites dans ce Tableau en ont infiniment, sur tout celle d'un Soldat qui s'empresse à recevoir la

Toison, que le coup que porte Jason, va lui livrer. Je préférerois sans balancer ce Tableau à tous les autres pour sa belle couleur, son dessein, son entente & l'union qui régne en toutes ses parties. Jason & Médée y paroissent avec plus d'avantage de beaucoup que dans les trois précedens.

Le cinquiéme ne le vaut pas, il s'en faut. Jason y est représenté conduisant Créüse à l'Autel & devancé par le grand Prêtre qui va les unir. Ce Tableau médiocre, par rapport à son illustre Auteur, me rapelle une Epigramme faite pour un même sujet. Le Poussin entre ses sçavans chefs d'œuvres, a peint les sept Sacremens. Celui du Mariage s'étant trouvé le plus foible ou le moins parfait (les termes n'y font rien) a occasionné ces vers.

Parmi les Sacremens dont l'élegant Poussin
Sur la Toile exprima le divin caractere,
Au Mariage seul, ni son docte Dessein,
Ni son Art, n'ont forcé la Critique à se taire.
Tiens toi, Lecteur, pour avisé
Considérant cette Peinture,
Qu'un Mariage est mal aisé
A faire bien même en Peinture.

Epigrammes à part, le Tableau de M. de Troy, manque par plus d'un endroit. La figure de Creüse n'a ni beauté ni noblesse, elle est grande seulement, ce qui fait que ces deux défauts s'en remarquent d'autant mieux. A l'égard de Jason il n'a aucun de ces avantages. Ce qui fait encore un autre tort à ce Tableau, c'est que beaucoup de figures accessoires y ont beaucoup de Majesté & font mieux appercevoir celle qui manque aux deux principales; au reste sa composition ainsi que celle des autres est noble, grande, admirable.

Le sixiéme, qui représente les effets cruels de du funeste présent de Médée, l'emporte par le frapant de son coloris. C'est un prestige qui lui a fait donner la préferance sur les six autres par grand nombre de personnes ; mais je la donnerai toujours au quatriéme qui me semble bien plus parfait en toutes ses parties. L'on doit remarquer en célui-ci la Majesté des Figures qui le composent, leur belle harmonie & un fond d'Architecture de la derniere élégance. Jason s'y fait beaucoup plus regarder que dans les autres, par la richesse de sa taille & sa grande expres-

sion : le Peintre a imité la pensée sublime de Timante qui dans son Sacrifice d'Iphigenie ayant porté de figures en figures la douleur à son dernier comble, & ne pouvant aller plus loin pour représenter toute celle d'Agamemnon, couvrit d'un des pans de sa Robbe la tête de ce Pere infortuné. Ici Jason porte la main sur ses yeux, & cachant par là la moitié de son désespoir, fait que notre imagination en conçoit mieux tout l'excès.

Dans le septiéme Tableau, Médée, l'impitoyable Médée, acheve de lui porter les derniers coups. Irritée, furieuse de son infidélité, elle poignarde les deux enfans qu'elle a eu de lui & s'enleve à ses yeux dans un Char magique, attelé de deux Dragons aîlés. Une furie en pousse les roues, & tient entre ses dents sanglantes le fer qui a servi à cette Mere dénaturée. Jason la voyant se dérober à sa vengeance veut se percer lui-même de son épée. Deux fidéles Amis qui ne l'abandonnent point, le sauvent de lui-même dans ce moment de désespoir.

Pour achever l'Eloge de ces Tableaux, je vous dirai qu'on ne sauroit avoir plus de genie qu'en a M. de Troy,

mieux disposer & draper ses figures qu'il le fait, posseder un coloris plus suave que le sien; & enfin mettre dans sa composition une plus belle union que celle qu'on admire dans les siennes. J'ajouterai que ses fonds sont riches & magnifiques, & qu'il est un grand décorateur quand il le faut. Sa composition marque sans doute un homme de beaucoup de génie, sa touche, un Peintre des plus habiles, & son dessein, un Artiste qui est un grand Maître en cette partie. Quand à l'expression, c'est malheureusement l'endroit par où je puis moins louer cet homme si louable d'ailleurs. Je ne vous citerai à ce propos que son quatriéme Tableau, qui est sans contredit celui où il a prétendu en mettre le plus. Il n'est personne ayant de bons yeux qui ne s'aperçoive des grimaces qu'y font la plûpart de ses figures. La meilleure est Jason qui est beaucoup mieux en expression grace au secret de Timante. Quant à la douleur d'Ætés, pere de Creuse, c'est plutôt une rage. Parmi les rôles d'accompagnement beaucoup y auroient pu être encore rendus plus dans la nature. Je n'ai rien à reprendre dans le dessein de M. de Troy, (quoique quel-

www.ingramcontent.com/pod-product-compliance
Lightning Source LLC
Chambersburg PA
CBHW030116230526
45469CB00005B/1660